培養孩子的藝術氣息

就從 小普羅藝術叢書 開始!!

## ・我喜歡系列・

這是一套教導幼齡兒童認識色彩的藝術叢書,期望
在幼兒初步接觸色彩時,能對色彩有正確的體會。

| 我喜歡紅色 | 我喜歡棕色 | 我喜歡黃色 | 我喜歡綠色 | 我喜歡藍色 | 我喜歡白色和黑色 |

## ・創意小畫家系列・

這是一套指導小朋友如何使用繪畫媒材的藝
術圖書,不僅介紹了媒材使用的基本原則,
更加入了創意技法的學習,以培養小朋友豐
沛的想像力與創造力。

| 蠟 筆 | 水 彩 | 色鉛筆 | 粉彩筆 | 彩色筆 | 廣告顏料 |

針對各年齡層的小朋友設計,
讓小朋友不僅學會感受色彩、運用各種畫具及基本畫圖原理
更能發揮想像力,成為一個天才小畫家!

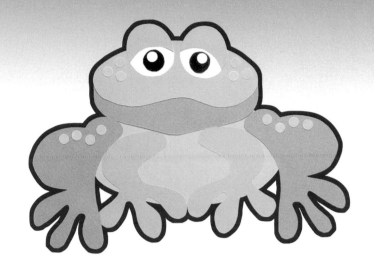

# 森林樂園

三民書局

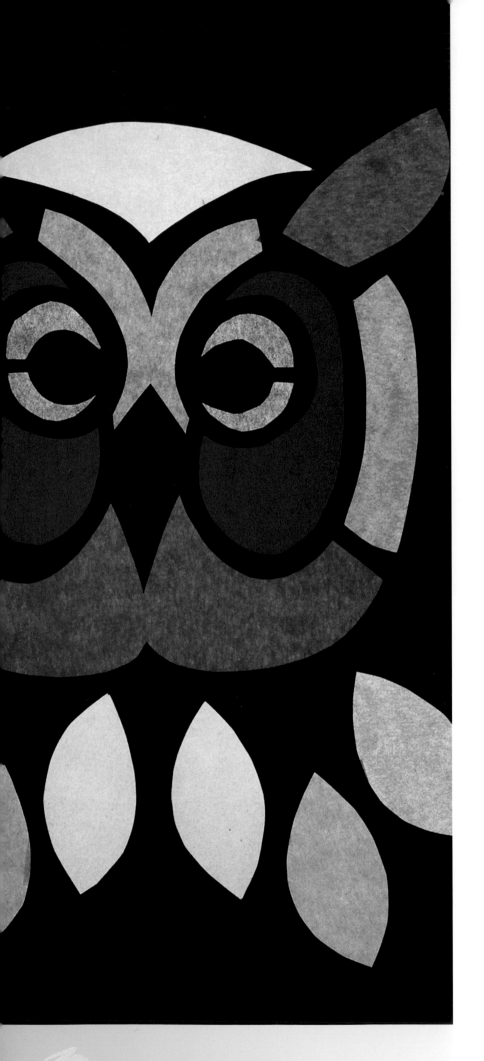

# 好朋友的聯絡簿

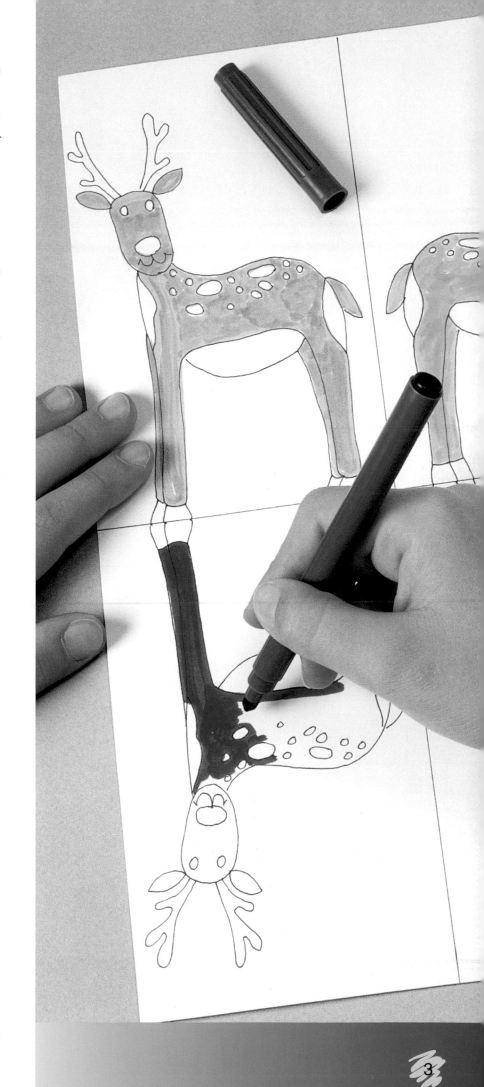

# 1 烏ㄨ龜ㄍㄨㄟ烏ㄨ龜ㄍㄨㄟ慢ㄇㄢˋ慢ㄇㄢˋ爬ㄆㄚˊ

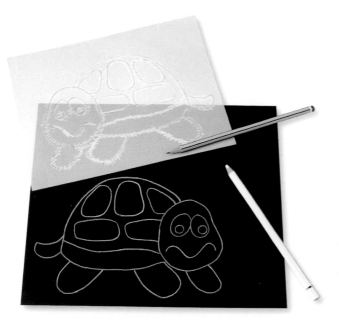

準備的材料：
一張黑色卡紙、一盒蠟筆、一支
白色色鉛筆。

1. 在ㄗㄞˋ黑ㄏㄟ色ㄙㄜˋ卡ㄎㄚˇ紙ㄓˇ上ㄕㄤˋ描ㄇㄧㄠˊ出ㄔㄨ最ㄗㄨㄟˋ後ㄏㄡˋ一ㄧ個ㄍㄜˋ步ㄅㄨˋ驟ㄗㄡˋ中ㄓㄨㄥ烏ㄨ龜ㄍㄨㄟ圖ㄊㄨˊ案ㄢˋ的ㄉㄜ輪ㄌㄨㄣˊ廓ㄎㄨㄛˋ（直ㄓˊ接ㄐㄧㄝ描ㄇㄧㄠˊ圖ㄊㄨˊ或ㄏㄨㄛˋ影ㄧㄥˇ印ㄧㄣˋ均ㄐㄩㄣ可ㄎㄜˇ），再ㄗㄞˋ以ㄧˇ白ㄅㄞˊ色ㄙㄜˋ色ㄙㄜˋ鉛ㄑㄧㄢ筆ㄅㄧˇ加ㄐㄧㄚ強ㄑㄧㄤˊ輪ㄌㄨㄣˊ廓ㄎㄨㄛˋ的ㄉㄜ線ㄒㄧㄢˋ條ㄊㄧㄠˊ。

2. 用ㄩㄥˋ白ㄅㄞˊ色ㄙㄜˋ蠟ㄌㄚˋ筆ㄅㄧˇ將ㄐㄧㄤ整ㄓㄥˇ隻ㄓ烏ㄨ龜ㄍㄨㄟ的ㄉㄜ龜ㄍㄨㄟ殼ㄎㄜˊ塗ㄊㄨˊ滿ㄇㄢˇ，注ㄓㄨˋ意ㄧˋ留ㄌㄧㄡˊ出ㄔㄨ烏ㄨ龜ㄍㄨㄟ造ㄗㄠˋ形ㄒㄧㄥˊ的ㄉㄜ輪ㄌㄨㄣˊ廓ㄎㄨㄛˋ線ㄒㄧㄢˋ條ㄊㄧㄠˊ。

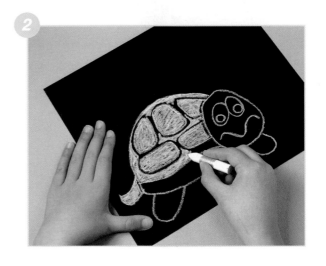

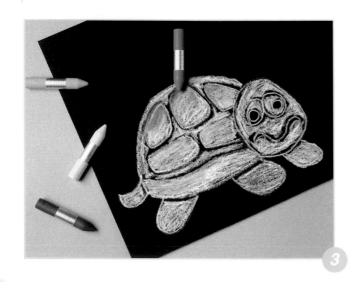

3. 繼ㄐㄧˋ續ㄒㄩˋ用ㄩㄥˋ其ㄑㄧˊ他ㄊㄚ顏ㄧㄢˊ色ㄙㄜˋ的ㄉㄜ蠟ㄌㄚˋ筆ㄅㄧˇ塗ㄊㄨˊ在ㄗㄞˋ白ㄅㄞˊ色ㄙㄜˋ蠟ㄌㄚˋ筆ㄅㄧˇ部ㄅㄨˋ分ㄈㄣ的ㄉㄜ上ㄕㄤˋ面ㄇㄧㄢˋ。

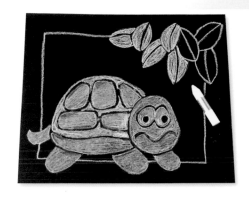

4. 烏龜塗好以後，再取白色蠟筆畫出幾片葉子妝點在卡紙的一角，同時畫上邊線。

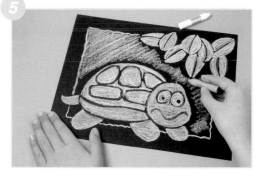

5. 在葉片上著色，並且用白色和藍色蠟筆畫上背景。

一步一步慢慢來，有點兒耐性，沒多久你就可以畫出很棒的圖畫囉！

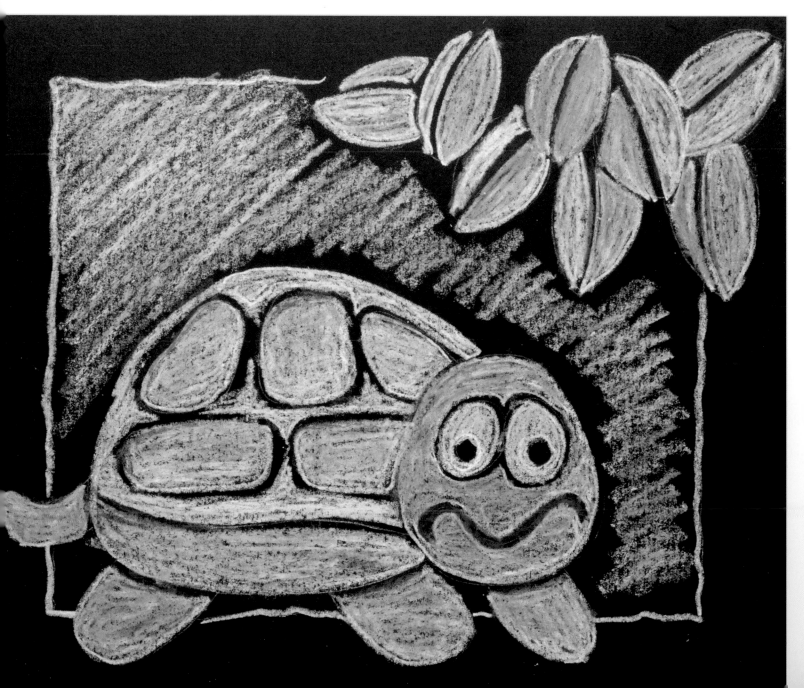

# 2 勾《ㄡ出ㄔㄨ山ㄕㄢ貓ㄇㄠ的ㄉㄜ銳ㄖㄨㄟ眼ㄧㄢ

準備的材料：
一張粗顆粒的水彩紙、一盒水彩顏料、一支白色蠟筆、一支粗筆頭的黑色簽字筆、一條口紅膠、一支水彩筆、一把剪刀、一支鉛筆。

1.描ㄇㄧㄠ出ㄔㄨ第ㄉㄧ 28 頁ㄧㄝ山ㄕㄢ貓ㄇㄠ圖ㄊㄨ案ㄢ的ㄉㄜ頭ㄊㄡ部ㄅㄨ造ㄗㄠ形ㄒㄧㄥ，並ㄅㄧㄥ複ㄈㄨ印ㄧㄣ到ㄉㄠ水ㄕㄨㄟ彩ㄘㄞ紙ㄓ上ㄕㄤ。

2.先ㄒㄧㄢ用ㄩㄥ白ㄅㄞ色ㄙㄜ蠟ㄌㄚ筆ㄅㄧ將ㄐㄧㄤ眼ㄧㄢ晴ㄐㄧㄥ的ㄉㄜ區ㄑㄩ域ㄩˋ塗ㄊㄨ滿ㄇㄢ，以ㄧ免ㄇㄧㄢ沾ㄓㄢ染ㄖㄢ到ㄉㄠ水ㄕㄨㄟ彩ㄘㄞ顏ㄧㄢ料ㄌㄧㄠ。另ㄌㄧㄥ外ㄨㄞ也ㄧㄝ用ㄩㄥ白ㄅㄞ色ㄙㄜ蠟ㄌㄚ筆ㄅㄧ在ㄗㄞ耳ㄦ朵ㄉㄨㄛ的ㄉㄜ部ㄅㄨ位ㄨㄟ勾ㄍㄡ勒ㄌㄜ出ㄔㄨ幾ㄐㄧ道ㄉㄠ毛ㄇㄠ髮ㄈㄚ。

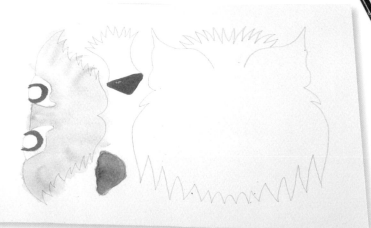

3.用ㄩㄥ水ㄕㄨㄟ彩ㄘㄞ筆ㄅㄧ沾ㄓㄢ上ㄕㄤ顏ㄧㄢ料ㄌㄧㄠ，在ㄗㄞ山ㄕㄢ貓ㄇㄠ的ㄉㄜ頭ㄊㄡ部ㄅㄨ各ㄍㄜ處ㄔㄨ著ㄓㄨㄛ上ㄕㄤ顏ㄧㄢ色ㄙㄜ。

6

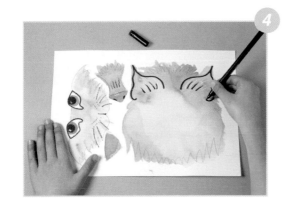

4. 等水彩畫好的部分乾了以後，再以粗筆頭的黑色簽字筆仔細勾勒出眼睛、鼻子、耳朵和鬍子。

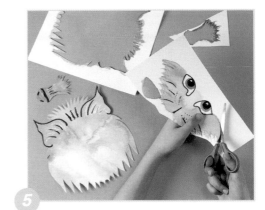

5. 將畫好的每一個部分剪下來，分布好位置重疊貼上去。

山貓的視力向來都非常銳利，就算是要看很遠的地方也不必使用望遠鏡哦！

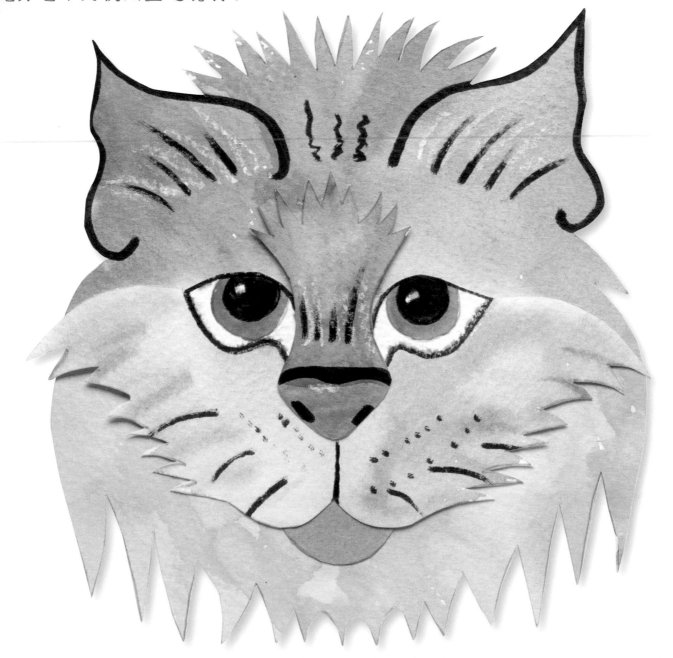

# 3 這隻貓頭鷹愛死了陽光呢！

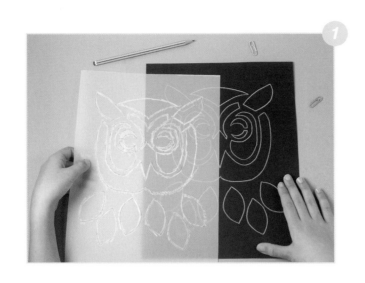

準備的材料：
一張黑色 A4 卡紙、各色緞帶紙、透明膠帶、一把剪刀或美工刀、一支白色色鉛筆、一支鉛筆。

1. 把最後一個步驟的貓頭鷹圖案畫到黑色的卡紙上（直接描圖或影印均可）。

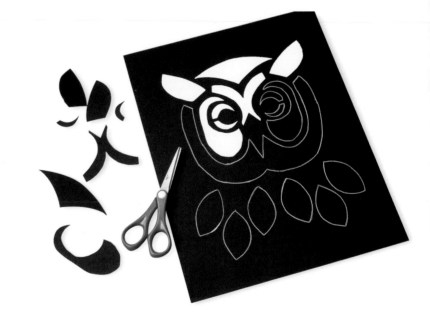

2. 用剪刀或美工刀把貓頭鷹圖案裡面的區域挖空。如果你用的是美工刀，別忘了請大人幫忙喔！

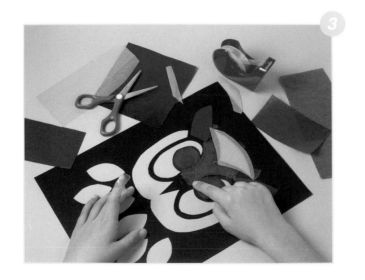

3. 取來各種顏色的緞帶紙剪出數段，再用透明膠帶貼在卡紙背面各個圖案鏤空部位上。記得每一個鏤空部位各別貼上不同顏色的緞帶紙。

把完成的卡紙貼在一面窗上，你就會發現這隻常在夜間
活動的可愛貓頭鷹竟然會反射出各種顏色的光線呢！

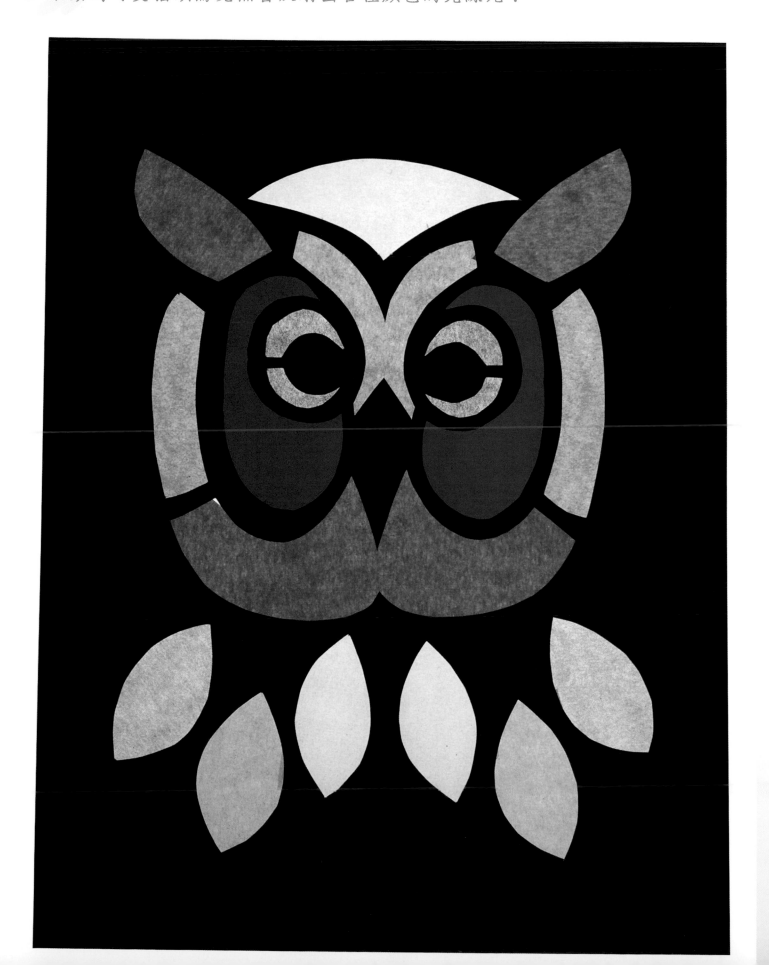

# 4 青蛙小夜曲

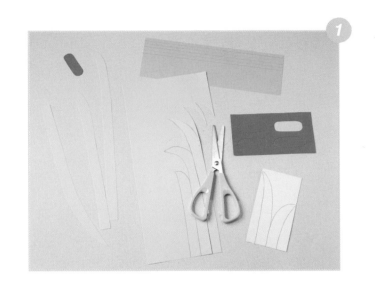

準備的材料：
一張深藍色 A3 卡紙、各種顏色的色紙、一把剪刀、一條口紅膠、一個打孔機。

1.用淺棕色色紙剪出細長條狀作為植物的莖，橙色橢圓形為花的部分（利用第 29 頁的圖案造形），綠色長條造形則當作葉片。

2.把第一個步驟剪下來的造形片段配置妥當貼在深藍色的卡紙上。

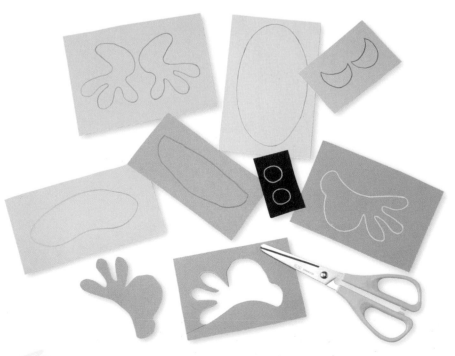

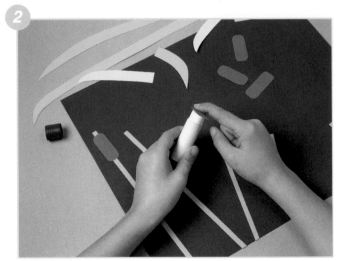

3.把青蛙各部位的圖案描繪到各種顏色的色紙上（利用第 29 頁的圖案造形），再逐一剪下來。

10

4. 現在我們來製作眼睛的部位。 在白色橢圓形上先貼上綠色的眼瞼和黑色瞳孔， 再用打孔機打出兩個白色小圓， 然後貼在瞳孔上， 看起來就像是眼睛反射出來的光芒。

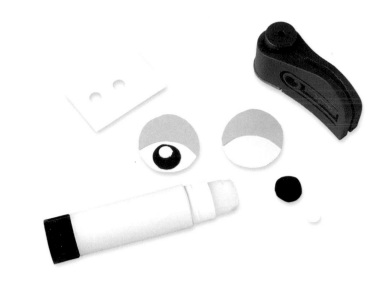

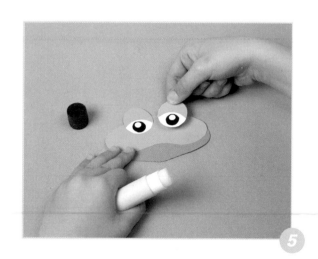

5. 將青蛙頭部的兩個部分重疊貼上， 眼睛也貼妥位置。

6. 把前面步驟剪好的黃色橢圓形貼在藍色卡紙上， 再將做好的青蛙頭部重疊貼上去， 兩邊再分別貼上四肢。

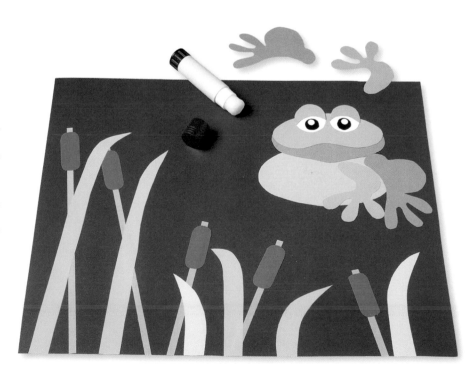

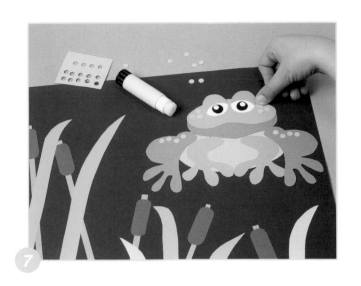

7. 用打孔機打出數個黃色
的小圓分別貼在青蛙的後
腳和臉頰的部位，模仿青
蛙身體上的斑點。

哇！小青蛙做好囉！現在就
差還沒引吭高歌了。

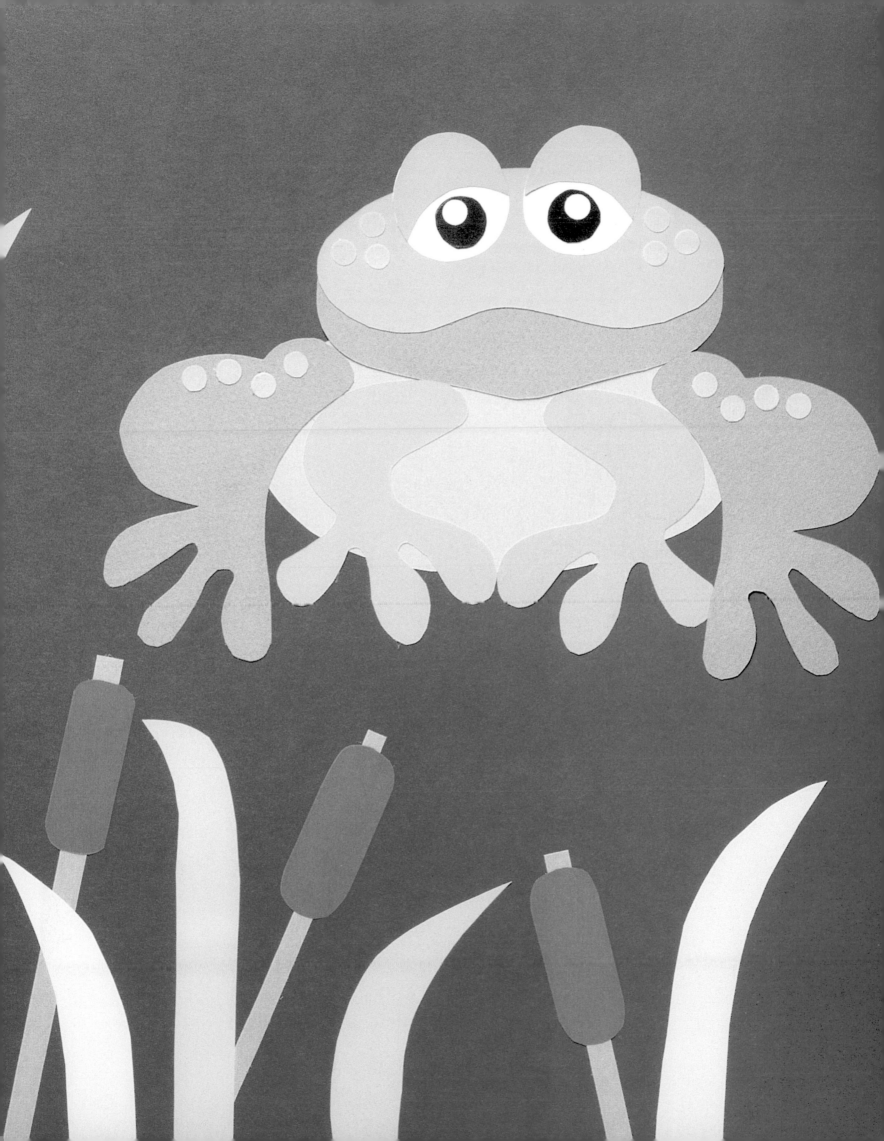

# 5 神ㄕㄣ氣ㄑㄧˋ的ㄉㄜ˙小ㄒㄧㄠˇ浣ㄨㄢˇ熊ㄒㄩㄥˊ

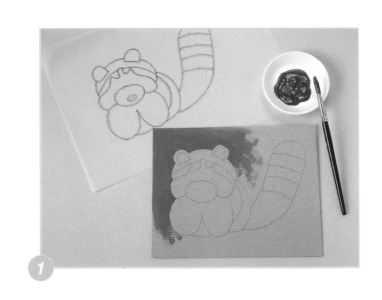

準備的材料：
一塊厚紙板、白色和黑色黏土、綠色廣告顏料、一支水彩筆、一支鉛筆、一支小木棒。

1. 把ㄅㄚˇ最ㄗㄨㄟˋ後ㄏㄡˋ一ㄧ個ㄍㄜˋ步ㄅㄨˋ驟ㄗㄡˋ的ㄉㄜ˙浣ㄨㄢˇ熊ㄒㄩㄥˊ造ㄗㄠˋ形ㄒㄧㄥˊ描ㄇㄧㄠˊ繪ㄏㄨㄟˋ下ㄒㄧㄚˋ來ㄌㄞˊ（直ㄓˊ接ㄐㄧㄝ描ㄇㄧㄠˊ繪ㄏㄨㄟˋ或ㄏㄨㄛˋ影ㄧㄥˇ印ㄧㄣˋ均ㄐㄩㄣ可ㄎㄜˇ），複ㄈㄨˋ印ㄧㄣˋ到ㄉㄠˋ厚ㄏㄡˋ紙ㄓˇ板ㄅㄢˇ上ㄕㄤˋ。背ㄅㄟˋ景ㄐㄧㄥˇ以ㄧˇ綠ㄌㄩˋ色ㄙㄜˋ廣ㄍㄨㄤˇ告ㄍㄠˋ顏ㄧㄢˊ料ㄌㄧㄠˋ著ㄓㄨㄛˊ色ㄙㄜˋ。

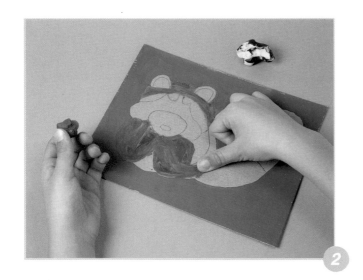

2. 將ㄐㄧㄤ黑ㄏㄟ色ㄙㄜˋ和ㄏㄢˊ白ㄅㄞˊ色ㄙㄜˋ黏ㄋㄧㄢˊ土ㄊㄨˇ充ㄔㄨㄥ分ㄈㄣ混ㄏㄨㄣˋ合ㄏㄜˊ成ㄔㄥˊ灰ㄏㄨㄟ色ㄙㄜˋ，鋪ㄆㄨˋ在ㄗㄞˋ浣ㄨㄢˇ熊ㄒㄩㄥˊ身ㄕㄣ體ㄊㄧˇ、四ㄙˋ肢ㄓ和ㄏㄢˊ尾ㄨㄟˇ巴ㄅㄚ部ㄅㄨˋ位ㄨㄟˋ。

3. 按ㄢˋ圖ㄊㄨˊ所ㄙㄨㄛˇ示ㄕˋ，再ㄗㄞˋ分ㄈㄣ別ㄅㄧㄝˊ以ㄧˇ黑ㄏㄟ色ㄙㄜˋ或ㄏㄨㄛˋ白ㄅㄞˊ色ㄙㄜˋ填ㄊㄧㄢˊ滿ㄇㄢˇ浣ㄨㄢˇ熊ㄒㄩㄥˊ其ㄑㄧˊ他ㄊㄚ部ㄅㄨˋ位ㄨㄟˋ。

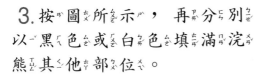

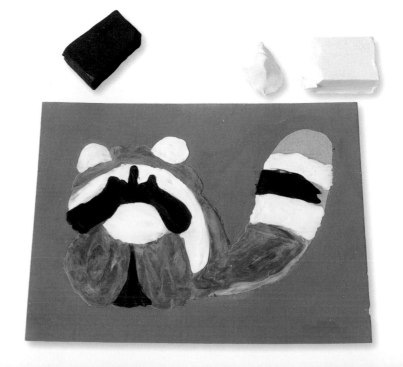

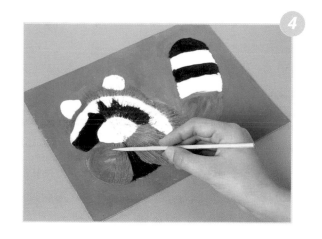

4.用小木棒小心翼翼的從浣熊中心點往外畫出放射線，模仿毛茸茸的樣子。

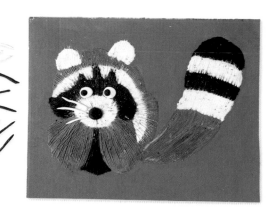

5.用黑色和白色黏土搓出小圓形做眼睛和鼻子，另外搓一些白色和黑色小細條做鬍子和腳趾。

這隻神氣的小浣熊擁有全森林裡最細緻的毛皮哦！

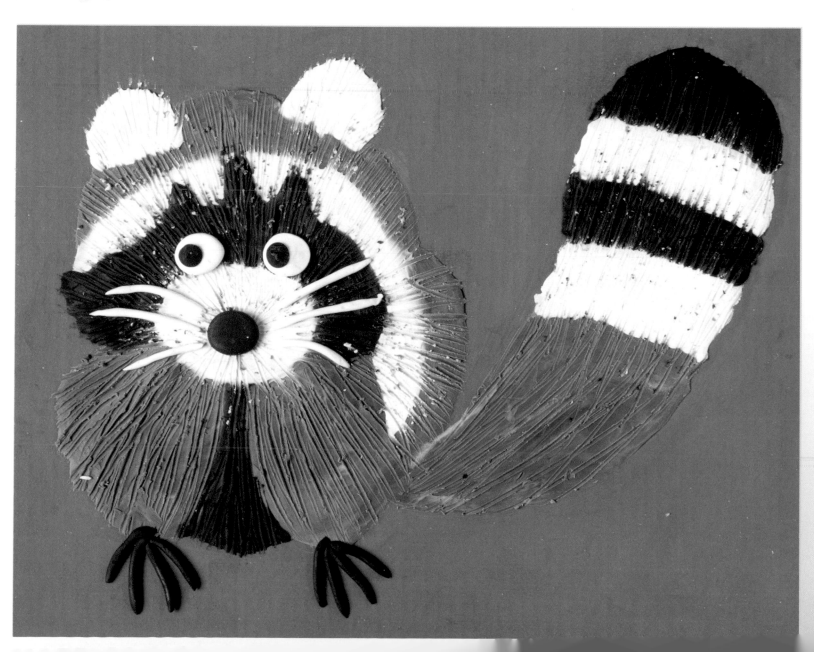

7. 或者只選用兩種顏色來著色也不錯！

這張別緻優雅的花鹿造形包裝紙，可以把你要送人的禮物包裝得美美的呢！

# **8** 好想抱抱這隻小熊

**準備的材料：**
兩張白色卡紙、一盒彩色筆、一
把剪刀、一支鉛筆。

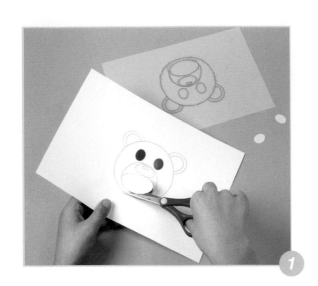

1. 將第 31 頁小熊頭部造形的圖案
描繪到一張白色卡紙上。 再把眼
睛和嘴巴的橢圓形剪下來。

2. 分別用黃色、 棕
色和黑色彩色筆著
色。

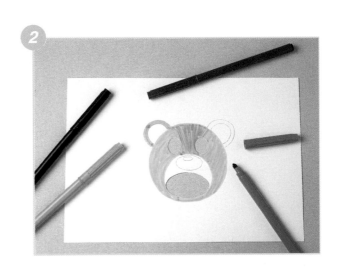

3. 接下來， 在另一張白色卡紙上描
繪第 31 頁圖案中眼睛和嘴巴的各種
不同表情， 同樣分別塗上顏色。 再
沿著虛線剪下卡紙， 現在你得到一
個長條狀的表情圖表了。

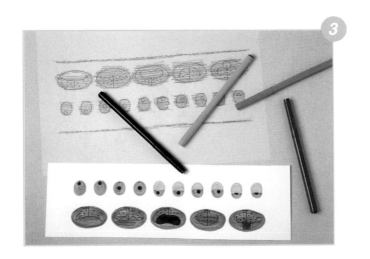

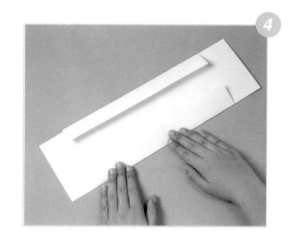

4.把這個長條狀的表情圖表放在小熊頭部的後面，多出來的部分往後摺，以便包住長條紙。

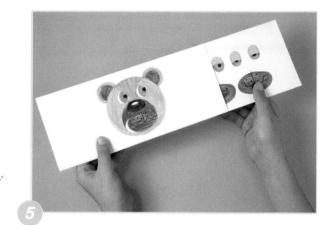

5.滑動長條紙，你就可以變換小熊的各種表情了。

你比較喜歡哪一隻小熊呢？沉思的、無聊的、驚嚇的、幸福的……還是昏昏欲睡的？

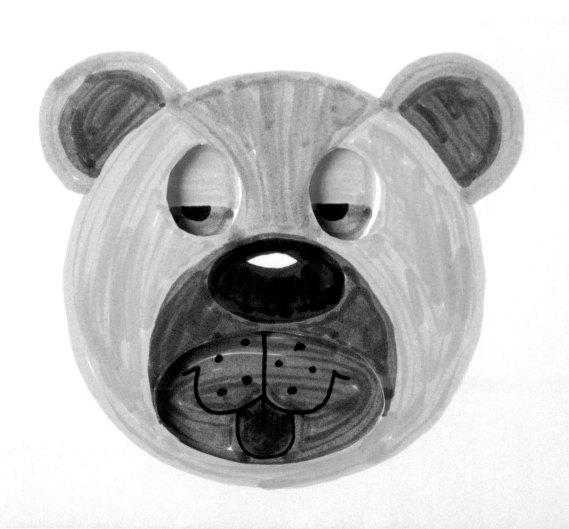

# 喂！ 牠用了你的舊牙刷

準備的材料：
A3 白色卡紙及 A3 白色圖畫紙各一張、黃色色紙、黃色和棕色廣告顏料、一支舊牙刷、一卷紙膠帶、黑色和棕色簽字筆各一支、一把剪刀、一支鉛筆。

1. 描繪兩張最後一個步驟的松鼠圖案： 一張畫在卡紙上，另一張畫在圖畫紙上。 剪下畫在圖畫紙上的松鼠圖案， 剩下來的完整背景也保留起來。

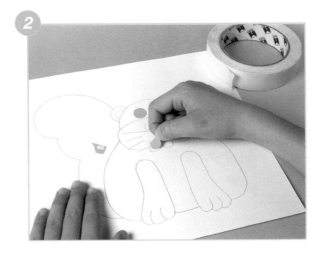

2. 用紙膠帶剪成小紙片， 黏在卡紙上的松鼠眼睛和牙齒上， 這樣你在進行著色的時候， 就可以使這些小區域維持原有的白色。

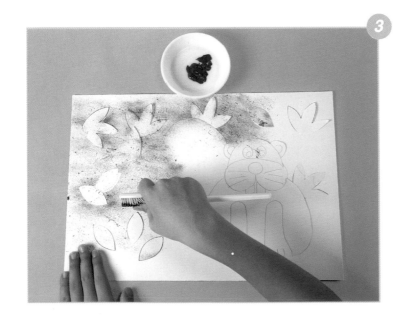

3. 剪幾片樹葉造形， 隨意覆蓋在卡紙圖案周邊的一些區域， 同時也將松鼠圖案遮蓋起來， 準備妥當以後， 開始用牙刷沾綠色顏料噴灑。

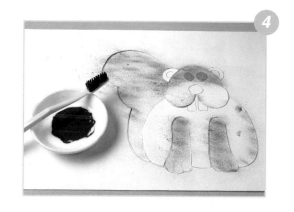

4. 噴好以後，反過來用剛剛剪下保留起來的背景遮蓋已噴灑上綠色顏料的部位，換用牙刷沾棕色顏料噴松鼠的身體部分。

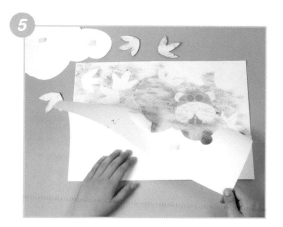

5. 現在把圖畫紙上的松鼠各部位分別剪下來，看你想要在哪一些部位上顏色，可以隨心所欲的疊上去。等所有步驟都處理好後，除去眼睛和牙齒的遮蓋紙片，再用彩色筆修飾細節。

你曾想過你的舊牙刷竟然也可以用來彩繪一隻可愛的松鼠嗎？

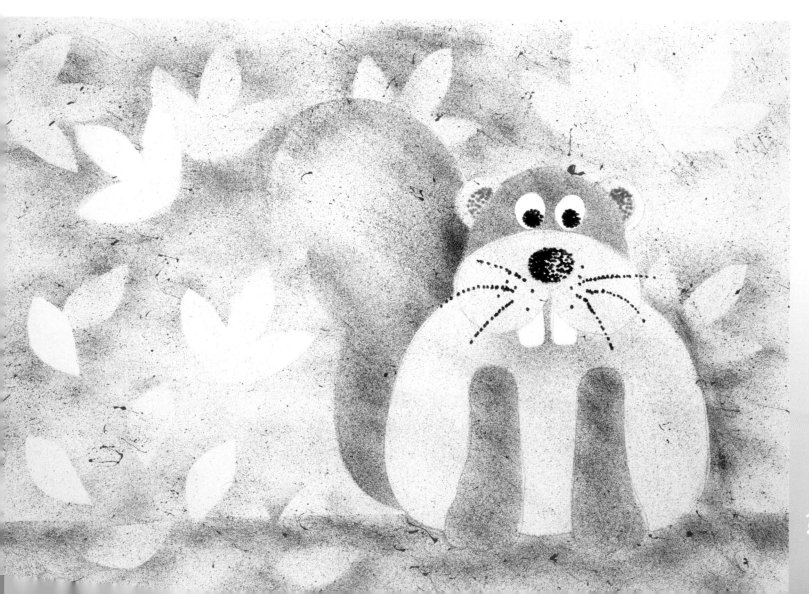

# 10 把狡猾的狐狸裝入袋子裡

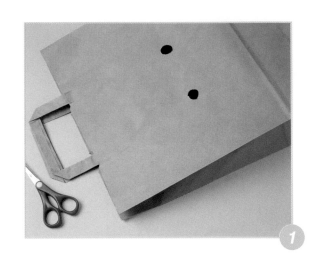

1. 把紙袋子套進你的頭上，拜託別人小心的幫你在眼睛的部位做記號。取下紙袋子，用小剪刀挖出兩個小洞。

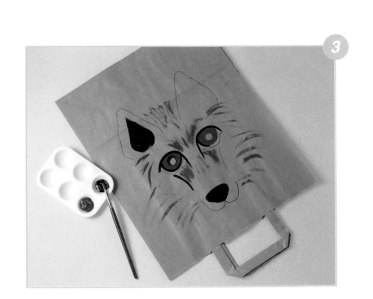

2. 在紙袋子的上面用鉛筆畫出狐狸臉部的圖案。

3. 用棕色和黑色顏料在上面著色。

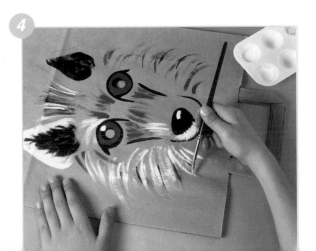

4. 用白色和淡黃色在狐狸面具上做最後修飾。

打開紙袋，套進你的頭，……哇！好大的狐狸啊！

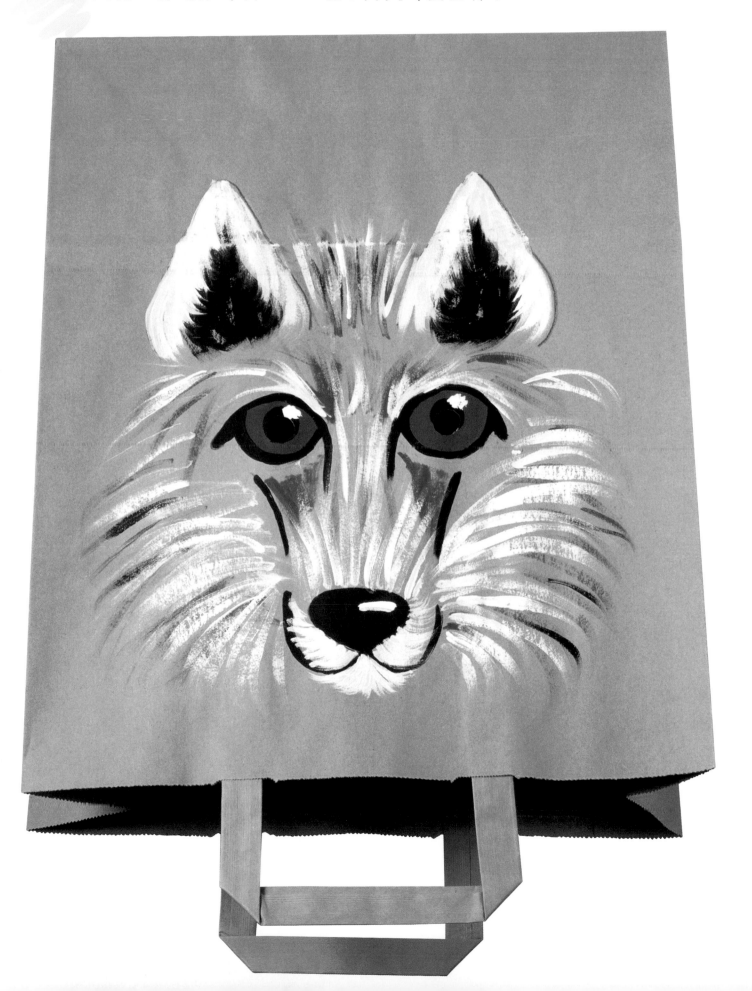

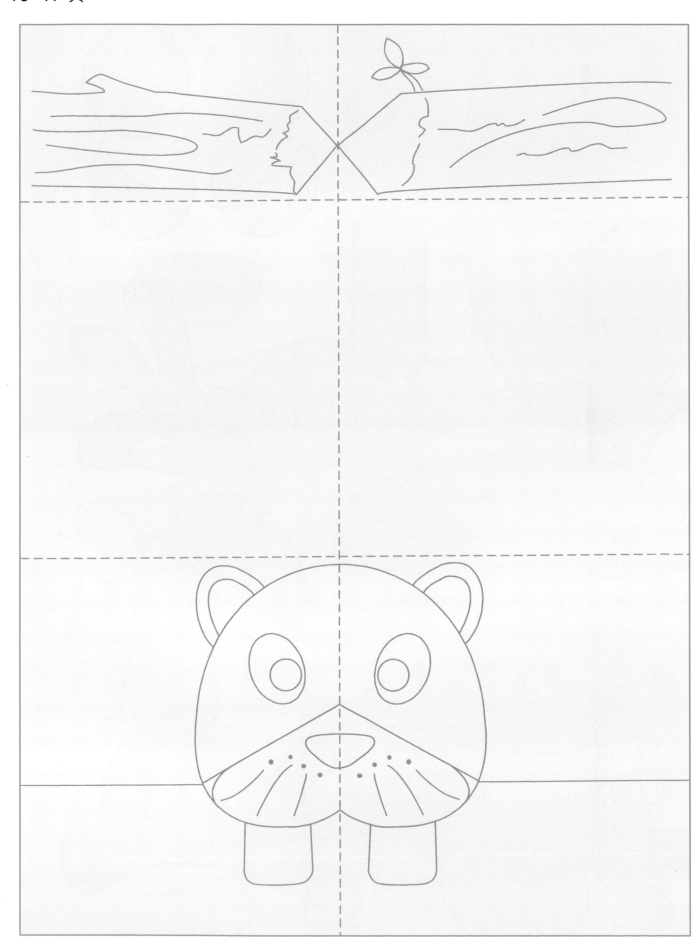

# 好‍想‍抱‍抱‍這‍隻‍小‍熊

22-23 頁

22-23 頁

| 如何描好圖案 |
| --- |

你要準備：
描圖紙一張、鉛筆。

· 把描圖紙放在你要描繪的圖案上，用
鉛筆順著圖案的輪廓線描出來。

· 將描圖紙翻面，再用鉛筆把看得到線
條的部分或整個圖案都塗黑。

· 把描圖紙翻正，放在你要使用的卡紙
上，再用鉛筆描出圖案的線條。

現在你的圖案已經描繪出來了，可
以進行下一個步驟囉！

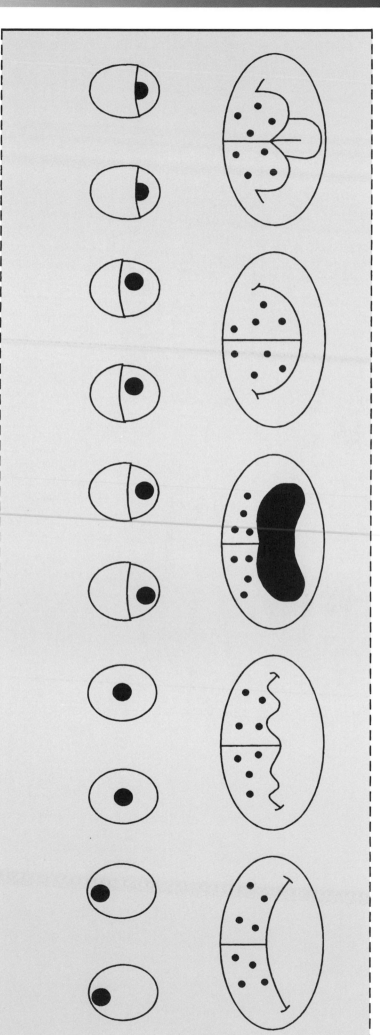

# 三個貼心的小建議

· 在進行黏土混色時，很容易會把顏色弄得髒髒的，不過，千萬不要任意丟棄，因為你可以在其他的作品中拿來當作鋪底。 例如在想製造出具有浮雕效果的作品中，髒黏土剛好可以用來鋪底，或直接用乾淨的黏土鋪蓋在髒黏土上。

· 當小朋友要使用剪刀時，最好引導他們轉動圖形，而不是轉動剪刀，這樣剪出來的效果也會比較好，尤其是圓弧造形更是如此哦！

· 在開始進行每一項活動前 ， 最好先把所需要的材料準備妥當 ， 因為一旦小朋友展開活動就非常需要專注力，這樣也可以避免分心。

透過素描、彩繪、拼貼⋯⋯等活動來豐富小孩的創造力

恐龍大帝國

遨遊天空的世界

海底王國

森林之王

動物農場

馬丁叔叔的花園

森林樂園

極地風光

國家圖書館出版品預行編目資料

森林樂園 / Pilar Amaya著;許玉燕譯.－－初版一刷.
－－臺北市；三民，2004
　　　面；　　公分－－(小普羅藝術叢書. 我的動物朋
友系列)
譯自：Encantado con el Bosque
ISBN 957－14－3971－1　　(精裝)

1.美勞

999　　　　　　　　　　　　　　　　　　92020946

網路書店位址　http://www.sanmin.com.tw

© 森 林 樂 園

著作人　　Pilar Amaya
譯　者　　許玉燕
發行人　　劉振強
著作財
產權人　　三民書局股份有限公司
　　　　　臺北市復興北路386號
發行所　　三民書局股份有限公司
　　　　　地址 / 臺北市復興北路386號
　　　　　電話 / (02)25006600
　　　　　郵撥 / 0009998－5
印刷所　　三民書局股份有限公司
門市部　　復北店 / 臺北市復興北路386號
　　　　　重南店 / 臺北市重慶南路一段61號
初版一刷　2004年1月
編　號　　S 941211
基本定價　參元捌角
行政院新聞局登記證局版臺業字第〇二〇〇號

有著作權·不准侵害

ISBN　957－14－3971－1　(精裝)

# 兒童文學叢書

# 音樂家系列

有人說，巴哈的音樂是上帝創造世界之前與自己的對話，
有人說，莫札特的音樂是上帝賜給人間最美的禮物，
沒有音樂的世界，我們失去的是夢想和希望……

每一個跳動音符的背後，到底隱藏了什麼樣的淚水和歡笑？
且看十位音樂大師，如何譜出心裡的風景……